Lakou Lakay

Courtyard

Andre V. A. Georges

iUniverse, Inc.
Bloomington

T0171405

Lakou Lakay
Courtyard

iUniverse books may be ordered through booksellers or by contacting:

*iUniverse
1663 Liberty Drive
Bloomington, IN 47403
www.iuniverse.com
1-800-Authors (1-800-288-4677)*

*Because of the dynamic nature of the Internet, any web addresses or links
contained in this book may have changed since publication and may no longer be
valid. The views expressed in this work are solely those of the author and do not
necessarily reflect the views of the publisher, and the publisher hereby disclaims
any responsibility for them.*

*Any people depicted in stock imagery provided by Thinkstock are models,
and such images are being used for illustrative purposes only.*

Certain stock imagery © Thinkstock.

ISBN: 978-1-4620-1784-3 (sc)
ISBN: 978-1-4620-1785-0 (ebook)

Printed in the United States of America

iUniverse rev. date: 5/4/2011

Lakou Lakay

Courtyard

Andre V. A. Georges

Nòt Otè A

Kreyòl pale, Kreyòl konprann. Mwen te fyè anpil pou m' te ekri liv sa nan lang mwen. Se vre li se yon liv powèm, men li gen anpil bagay ki enpòtan ladan l', espesyalman move bagay e bon bagay ki genyen nan Ayiti Toma. Mwen itilize mo *Zòt* anpil nan liv la. Pou mwen *Zòt* se politisyen etranje ak tout vye politisyen Ayiti yo ki soti pou yo detwi pèp Ayisyen an.

Gade sa yo fè rivyè a
 Ti dlo a t'ap koule byen dou
 Yo soti kote yo soti
 Yo peche tout gwo pwason yo
 Aprèsa yo lage sèl ladan l'
 Pou yo ka touye ti rès piti ki rete yo

Remèsiman

M'ap di yon gwo mèsi a Vickie Adamson, Trienne Glover, and Sharon Teuben ki te toujou la ap sipòte m' e konseye m' nan jounen an.

Bagay Sou Otè A

Andre te pibliye premye liv li, *Second Reflection* nan ane 2009. Antanke yon Ayisyen natif natal ki pale bon Kreyòl rèk, li te vin reyalize ke ekri yon liv ki baze sou peyi li Ayiti te yon nesesite. Li te deside rele liv la *Lakou Lakay,* yon tèm ke anpil Ayisyen itilize lè y'ap pale de Ayiti.

Tab Matyè

Chapo Ba

Kèk Pwoblèm

Ti Pawòl Dous

Chapo Ba

Lakou Lakay

Pitit Lakou Lakay mwen ye
Refleksyon Lakou Lakay mwen genyen
Manje Lakou Lakay mwen manje
Lakou Lakay m'ap retounen

Fè Respè w' Tande!

Pa okipe moun sa yo
Anpil nan yo rayi w'
Lang yo file tankou kouto
Toujou prèt pou trayi w'

Lè ou rete trankil
Yo panse se enbesil ou enbesil
Ak kròk yo pil sou pil
Tankou kròk krokodil

Moun sa yo rizèz
Pa okipe yo lè y'ap radote
Yo sou moun tankou pinèz
K'ap chache san pou souse

Lè w' anvi fè yon pa devan
Yo toujou la pou rale w' tounen
Moun sa yo se mechan
Ki pa renmen wè lè w'ap byen mennen

Premye Janvye

Depi se premye Janvye
M' p'ap manje diri ak sòs pwa
E si m' al nan mache
Panyen an dwe gen malanga

Vemisèl, chou, seleri
Pòmdetè, makawoni
Yon bèf ak anpil vyann
Pou mete m' dyanm

M' pa konnen pou ou
Men jou sa se fèt mwen
Fèt soup joumou
Fèt tout Ayisyen

Piyay La Fini

Ou pa menm ka prezidan
Epi w' gen foli pouvwa
Monchè vouzan
Al chache yon kote w' chita

Ou fèt kare prezidan
Si w' panse m'ap vote pou ou
Se pa depi lontan
W'ap viv tankou yon sousou

Ou tankou yon chen ansoudin
Youn ki mòde antrèt
Ki la sèlman pou diri ak farin
Yon vòlè k'ap vòlè ankachèt

Si se mwen w'ap tann vote pou ou
Kafe w' deja koule ak ma
Figi w' make "ti grangou"
Yon filozòf ak yon diplòm fatra

Si w' panse ane sa gen piyay
Tann lè rezilta elektoral la soti
Lè rezilta sa fin bay
Se nan yon simityè w'ap pran refi

Byen Tris, Bouretye A Rakonte m'

Lè m' di w' sa zanmi m'
Kwè m' san w' pa ezite
Se mwen ki toujou viktim
Malgre m' se yon malere

Lè yo wè rad sal sou mwen
Pou yo mwen se yon malandren
Yo pa wè se penpennen m'ap penpennen
Pou m' ka fè degouden

Nan lari kote m' travay
Yo pran m' pou yon salopri
Vrè non m' kounye a se grapyay
Kokorat, malpwòpte, avodri

Patron an kontan lè m'ap travay di
Li ri lè l' wè jan m'ap soufri
Lè l' reyalize zo m' yo fin pouri
L'ap jis revoke m' met sou li

Ebyen, al di moun sa yo pou mwen
Mwen te fèt san anyen
Si jodi a mwen gen yon bourèt
Jouva jouvyen, kaka je pa linèt

Konnen Ou Pa Konnen

Si manchèt mwen byen file
Ap pwomennen byen serye
Pa panse se moun non m'ap touye
Se lavi wi m'ap chache

Si w' wè pafwa lè m' antre
Menm manje mwen pa ret manje
Pa panse se lòt fi non m' genyen
Se jaden m' wi m'ap wouze

Si w' wè yon kostim sou mwen
Ak kòl mwen byen sere
Pa panse se byen non m' byen
Se nan yon antèman wi m' prale

Si nan lekòl pitit mwen yo rive lwen
Ak bèl inifòm y'ap mete
Pa panse se kòb non m' genyen
Se mwen wi ki konn ret san soupe

Si w' wè men m' nan machwè m'
Ak yon kreyon m'ap ekri
Pa panse se blèm non m' blèm
Se reflechi wi m'ap reflechi

Andrelina Anbroise

Mari l' la se te yon animal
Pòtre yon sanzave
Tèlman misye te bosal
Li te tankou yon chen anraje

Yon jou l' ret konsa l' disparèt
San l' pa mande manzè sa l' pot pou vann
E malgre manzè fè ankèt sou ankèt
Li pa konn si l' moute si l' desann

Kounye a manzè gen kay la pou l' peye
Yon ti gason k'ap bwè tafya chak jou
Yon ti fi ki refize marye
K'ap grennen pitit toupatou

Men plis laj ap moute sou li
Se jòn madanm nan ap vin pi jòn
Malgre jan l' travay di
Li mi tankou yon mango kòn

Tèlman madanm nan byen kanpe
Li tankou l' p'at janm nan mizè
Figi madanm nan tèlman fre
Se tankou l' pase jou nan frijidè

Moun Nan Mòn

Sanble ou bliye
Si se mwen k' ba w' manje
Si yon jou m' leve m' pa plante
Pitit ou yo p'ap an sante

Kimele m' ou se moun nan vil
Granpanpan k' sot nan Jakmèl
Granfanm nan Petyonvil
K'ap douko pou vin grimèl

Nou pa gen pwoblèm kamyonèt
Bourik sèvi n' tren pou n' al nan makèt
Kwi sevi n' gode ak asyèt
Bwapen ban n' limyè san grate tèt

Sous lakay pa kamarad frijidè nan vil
Se lakay w'ap jwenn bon vè dlo
Kabann pa n' pa fini fasil
Nat sèvi pitit nou bèso

Se vre pantalon n' plen tou
N'ap mache ak pye n' blanch
Men n' konnen si se p'at travay nou
Pa t'ap gen mezon blanch

Men Je Bondye Klere Byen Klè

Anpil Ayisyen di yo fyè
Paske yo se Ayisyen
Men fyète yo pase anba tè
Paske yo toujou nan goumen

Nou chwazi goumen youn ak lòt
Olye nou met tèt nou ansanm
Nou lage peyi a nan men Zòt
Pandan l'ap fè n' filalang

Tèlman lidè n' yo malonèt
Yo bay Zòt plis enpòtans
Yo pito ret nan grate tèt
Olye yo bay peyi a yon chans

Gouvènman an se yon pil fatra
Youn ki sèlman pale met la
Sa fè etidyan n' yo pèdi espwa
Fè yo tonbe nan sa k' pa sa

Jan bagay yo ye la
Se sèl Bondye k' kenbe Ayiti
Peyi a t'ap peri deja
Si je l' p'at fikse sou li

Rivyè Libète A

Anvan rivyè sa koule
Anpil nan yo pral pran ekzil
San p'ap sispann koule
Kadav ap pil sou pil

Zòt pral kòt a kòt
Ak dan yo griyen
Pran n' pou moun sòt
Trete n' pi mal pase chen

Jou rivyè sa resi koule
Li pral sèvi n' yon douch
Kote n' pral vole ponpe
Ap gade Zòt *sezi* men nan bouch

Delivrans Sou Yon Chemen Byen Nwa

1. M' ap mache nan yon fè nwa
Kote k' pa gen pèsòn
Erè m' fè lè m' fè yon fo pa
M' met konfyans mwen nan lòm
Lè m' reyalize m' ap pèdi
M' kriye nan pye Gran Wa
M' di l' Yawe m' nan tanpri
Ede m' konbat Dyab la

2. Ak pasyans m' mete m' byen ba
Ap tann repons ak fwa
Konfyans mwen nan men Papa a
Deja di m' gen viktwa
Konsa tou m' wè de men
Klere plis pase lò
Ak lanmou lòm pa genyen
Yo pran m' mete m' deyò

3. Moman sa tankou yon bebe
M' met de jenou m' atè
Temwanye ak dlo nan je
Mirak Dye m' nan ka fè
E menmsi nan lavi a
Vi pa m' ta gen pwoblèm
M' ap fè wout la pa-za-pa
Paske Mèt la avè m'

4. Tè sa ofri m' richès
Vanite bèl bagay
Men m' pito pran tristès
Pou m' di mond sa babay
Pafwa m' mande pouki
Malgre m' batay sou batay
M' oblije ap soufri
M' toujou ap pase yon tray

5. Men frè m', sè m' yo k' nan Kris
Pa bliye wout sa jis
Menmlè moman yo tris
Fòk ou fè sakrifis
Bliye vanite mond sa
Rele Kris l' ap reponn
Yon jou tankou jodi a
N' ap anwo a ansanm

Pouki Se Mwen Senyè

1. Pye m', men m' yo lib
 Kò m' "en santé"
 Men lespri m' vid
 Chaje ak peche
 M' konnen m' koupab
 Nan esklavaj
 Sèl, m' p'ap kapab
 Ban m' fòs, kouraj

2. Pouki se mwen
 Se pa lòt yo
 K' nan yon chemen
 K' pa wè anba anwo
 Pouki m'ap goumen
 Ak lavi sa a
 Senyè men mwen
 Ede m' jwenn viktwa

3. Si se ou k' vle
 Satan toudi m'
 Konnen byen ke
 Peche kouvri m'
 Mwen enfidèl
 Tanpri soutni m'
 Si w' kite m' sèl
 Dyab la ap detwi m'

4. M' pèdi moso
 Andedan m' sal
 Si w' pa di yon mo
 M'ap vin pi mal
 Ou di w' se pa m'
 Ou se papa m'
 Ou k' konn eta m'
 Tanpri fè pa m'

5. Èske w pa wè
 Prèske chak jou
 De je m' anlè
 Dèyè gras ou
 Si se espre w' fè
 W'ap fè m' soufri
 M' nan twòp mizè
 Piga w' kite m' peri

Pitit Imigran An

Lè yo wè kay mwen rete
Ak machin m'ap woule
Lekòl pitit mwen ale
Fason ke m' abiye

Yo vle fè m' tout sa yo vle
Pran m' pou sa m' pa ye
Di m' sa zòrèy pa ta renmen tande
Ban m' chay ke m' pa ka pote

Si mwen gen yon ti kòb
Se mwen k' pou t'ap netwaye twalèt la
Yo menm di ke se lajan dròg
Paske se mwen k' pou t'ap ranmase fatra

Se lè mwen nan travay la
Pou wè jan yo pale m' mal
Menmlè mwen montre yo viza a
Yo toujou di ke mwen ilegal

Demen kè tout pral sote
Le yo wè jan m' pral kontan
Yo pral menm vle mande anraje
Lè pitit yo fè pitit ak pitit mwen an

Lakay Gen Pou l' Delivre

Lè m'ap chante *Ayiti Cheri*
Ou mèt panse ke m' sou
Lè m' di w' Lakay p'ap peri
Ou mèt rele m' moun fou

Limyè gen pou briye yon fwa ankò
Nan figi peyi m' nan
Tout dan l' yo pral rete deyò
Tèlman l' pral kontan

Gen yon rekonesans total kapital
Ki pral genyen ant anpil Ayisyen
Kote majorite pèp la an jeneral
Pral sispann viv chen manje chen

Lè tèt pa n' kòmanse leve byen wo
Tèt anpil move vwazen pral cho
N'ap di tout trèt lavoum pou yo
Lè rivyè pa n' ap koule agogo

Manje Kay Dwe Pou Pitit Kay

Gade yon kaka
Kisa w'ap tann
Ki radòt sa
Anyen m' p'ap vann

Tout sa ki p'at plante
Pa bezwen espere y'ap rekòlte
E si gen pou bay
Se pou sa ki Lakay

Lè mayi a t'ap simen
Sa ki te wouze
Lè raje te nan tout kwen
Sa ki te sekle

Si se lè jaden an fin donnen
Ou gen foli prezan
Ou mèt al chache yon kote w' trennen
Fout ale ou vouzan

M' wè w'ap souri nan nen
Men sa k' te gen la atò
Al chita nan yon kwen
Mete w' deyò, flanke w' deyò

Glwa Pou Senyè A

Yo Di

Se gras avèk manbo, wougan
Avèk anpil pouvwa vodou
Ki te reyini Bwa Kayiman
Pou te libere nou

Mwen Di

Se gras avèk Yawe
Avèk pouvwa etènèl li a
Ki te ban n' libète
Pou jis jounen jodi a

Pa Pale m' De Politik

Pa pale m' de politik
M' pa yon politisyen
M' pa yon ipokrit
K'ap detwi pou byen

Moun sa yo tèlman malen
Yo tankou marengwen
Yo tann tout kalite pèlen
Pou detwi pèp Ayisyen

Moun sa yo tèlman koken
Yo fè bagay yo ankachèt
Yo se chen, malandren
Ki nan tout zak malonèt

Krik? Krak!

Vwala se nan yon rèv mwen te ye
M' wè tout peyi a cho
Lè m' mande sa k'ap pase
Pèp la di m' se yon anbago

E nan demen lè m' leve
M' tande eleksyon ap fèt
Vwazen an di si m' pa vote
Mwen pa yon vrè zansèt

Kòm se yon gwo eleksyon
M' met men m' nan machwè m'
Fè yon bon refleksyon
Epi di l' "pa gen pwoblèm"

Anvan menm tout moun fin vote
M' wè anpe moun tèt a tèt
Lè m' pwoche pou m' tande
M' wè se magouy k'ap fèt

M' sèmante pou m' pa janm vote
Apre bagay sa fin pase a
Se konsa yo ban m' yon ti kout pye
M' tonbe rakonte w' ti istwa sa

Tim Tim? Bwa Chèch!

Èske w' konn poukisa
Malgre tout peyi a an jeneral
Ap benyen nan fatra
Lidè yo rete kè kal

Ou Bwè Pwa?

Repons nan se
Lwa ki genyen nan Kwabosal
Gen menm kalite
Ak lwa nan Palè Nasyonal

Lakay Se Lakay

Lè m' te vizite Lakay
M' p'at mande retounen
Malgre chèz la te fèt an pay
M' te toujou santi m' byen

Bann vye politisyen sa yo
Toujou ap pale de Lakay
Souse l' tankou chen k'ap souse zo
Epi y'ap di ke l' pa bay

Anraje sa yo toujou sou may
Je yo klere lè gen eleksyon
Men depi se lè pou ede Lakay
Magouyè yo toujou nan mawon

Malgre lidè yo rete alamaskay
Tankou chen devan bak machann fritay
M' p'ap janm bliye valè bon bagay
Ki genyen Lakay

M'ap jis rete yon jou
Mwen fè tout moun babay
Lè yo mande m' si m' fou
M'ap di yo "Lakay se Lakay"

Kèk Pwoblèm

En, Twa, Sis…Segonn

Nati a mande anraje
Tè a tranble
Lakou a souke
Konstriksyon yo tonbe

Papa ak manman nan travay
Kite timoun yo nan kay
Sa ki gen chans kouri vini
Jwenn pitit gentan mouri

Pè, Pastè, Wougan reyini
Pou yon lavi miyò
Tout moun nan lari
Pa gen moun enpòtan ankò

Malere kou grannèg
Rasanble nan yon kafou
Ak senti yo mare byen rèd
Ap rele "aux secours"

Politisyen

Pawòl yo se bonjou
Orevwa n'ap gentan wè
Lespri yo tankou lespri moun fou
Ipokrit, asasen, vòlè
Tout sa yo di se rans
Imajinasyon yo san sans
Sitèlman yo san konsyans
Yo youn pa gen diferans
Engra yo ap dechèpiye peyi a
Nèg sa yo sèlman pale met la

Move Lidè

Si w' te yon lidè tout bon
Manman m' pa t'ap nan eta sa
Ou t'ap voye l' lopital lontan
Maladi l' la t'ap geri deja

Ala engra ou engra
Pou tout sa m' wè w' genyen
Malgre w' ap taye banda
Ou toujou ap plenyen

Pou peyizan yo ka al vote pou ou
Ou pwomèt yo tout travay
Men kòm ou se yon sousou
Apre ou lage tout nan esklavay

Olye ou ede manman m'
Ou pito aji tankou yon enbesil
Ou mete l' kouche sou yon kabann
Pou Zòt ka toupizi l'

Ou mete l' toutouni
Epi w' bay Zòt moute sou li
Malgre w' tande jan l'ap soufri
Se do ou ba li pou w' ri

Pawòl Yon Kandida Filozòf

Nou Panse Li Te Vle Di

Anvan pouvwa m' nan fini
M'ap bati you bon ekonomi
Fè tout sa ki nesesè
Pou diminye lavi chè

Mete kouran nan chak zòn
Nan vil kou nan mòn
Asfalte wout yo
Mete plis fontèn dlo

Epi Li Te Vle Di

Lè mwen moute sou pouvwa
Se pral fèt maten, midi, swa
Chak jou m'ap pran yon kout tafya
Pou m' ka egaga

Apre m' fin byen sou
Mwen pral aji tankou yon joujou
K'ap pale met la
Radote pawòl tafya

Vanite Diferansye Nou

Ou gen bèl machin w'ap woule
Men se ou ki toujou ap plenyen
Pandan mwen ki anba yon kay koule
Ri tankou m'ap byen mennen

Ou konte diri pa pòt
Men se ou ki toujou nan plenyen
Pandan yon lam wòwòt
Ap plen m' jodi rive demen

Ou chaje rad ak soulye
Men ou toujou mal abiye
Pandan yon ranyon ak yon boyo chire
Fè m' bwòdè tout kote m' ale

Paske mwen se yon peyizan
Ou di m' se yon sansal
Podyab, ou ki chaje ak lajan
Toujou sou kabann lopital

Malgre ou pwosede anpil bagay
Se ou k' toujou nan kè sote
Pandan mwen ki p'ap travay
Ronfle pou jis solèy leve

Pa Konnen, Paske

Solèy la pa klere kote m' ye
Menmsi m' kontan ou fache

Lè m' poze ou rele m' egare
E lè m' chofe ou di m' malelve

Li fasil pou m' peche
Men l' difisil pou m' priye

Si m' frape w' m' di w' eskize
Se lè sa ou mande anraje

Madan *Entèl*

Dimanch maten, byen bonè
Fòk li devan papòt legliz la
Ak de men li yo anlè
Ap louwe, bay glwa

Men depi w' tande minwi sonnen
Fòk madanm nan tounen yon malfini
Nan Lakou a ap pwomennen
Ak yon dife wouj nan dèyè li

Nou Engra

Manje Tousen ak Desalin
Se te mayi bouyi ak zaboka
Kochon bouyi avèk farin
Se te pye dwat Kapwa

Tout rès yo se te pou Boukmann
Kabrit boukannen, bannann
Patat, lam, kokoye, yanm
Kribich, piskèt, pou l' te ka dyanm

Lontan nou te konn abiye
Kòd bannann te kenbe manchèt nan tay
Kounye a sentiwon fè pantalon n' ap tonbe
Fè n' bliye si Lakay se Lakay

Tèlman n' abitye ak dlo glase
Dlo sous vin prèske pa ekziste
Nou vin bliye enpòtans dlo kokoye
Ak tout medikaman l' pwosede

Nou sanlè bliye si gen fritay
Avèk bagay makèt sa
Nou bay tròp gabèl ak piyay
Nou engra

Nou Kont Pwòp Tèt Nou

Moun vil rele n' moun mòn
Di ke n' pa konn benyen
Dan nou jòn
Ak kras mayi moulen

Nou pa pase sou ban lekòl
Rad sou nou sire
Malere gwo dyòl
Abitan gwo soulye

Men, lè etranje ap pale n' mal
Yo sèlman di *"Ayisyen"*
Tankou bigay Kwabosal
K'ap goumen pou zosman chen

Prezidan

Parese a ap fè diskou
Ranse, radote san rete
E lè n' rele l' pote n' sekou
Zorèy li toujou bouche
Ipokrit la ap vòlè ankachèt
Divòse n' youn ak lòt
Apre pou l'al fè piwèt
Negosye l' avèk Zòt

Ayisyen Pou Rete

Gade figi yo non
K'ap di yo pa Ayisyen
Epi dyòl yo toujou bon
Nan sòs pwa ak mayi moulen

Chak lè yo wè m' yon kote
Yo toujou nan kache
Toujou gen tèt bese
Tankou prizonye ki anchène

Souvan lè yo lekòl
Yo pale sèlman Anglè ak Fransè
E lè gen yon bon Konpa Kreyòl
Se pye yo ki pou toujou anlè

Poutèt yo konn al nan pisin
Yo panse se yon bagay
Epi lanmè Remon ak Lasalin
Ap gaspiye Lakou Lakay

Mwen toujou di
Moun sa yo ban m' kè plen
Pou mwen yo toujou santi
Menmlè yo fin benyen

Afrikayiti

Si w' di Ayiti mal
Sa w'ap di pou Senegal
Kote moun ap touye moun
Menmjan ak nan Kamewoun

Si w' di Ayiti gen chimè
Sa w'ap di pou Wannda
Kote timoun ak revolvè
Menmjan ak nan Ouganda

Si w' di Ayiti gen mizè
Sa w'ap di pou Somali
Menm dlo yo pa jwenn pou fè bè
Menmjan ak nan Malawi

Si w' di Ayiti ap peri
Sa w'ap di pou Angola
Kote maladi fin anvayi
Menmjan ak nan Gana

E sa w'ap di pou Kongo
Ejip, Soudan, Liberia, Kenya
Bokinafaso, Aljeri, Mali, Togo
Etyopi, Madagaska… Eksetera

Mizè Lakay Vwazen

Madanm nan kay ap kriye
Mari ap travay Lawomann
Kò li fin anfle
Tèlman l' koupe kann

Figi pitit yo fennen
Grangou nan kò yo tout jounen
Madanm ap tann mari retounen
K'ap pase mizè lakay vwazen

Vwazen Nou Yo Se Ipokrit

Nou pa bezwen yo ankò
An n' kouri dèyè yo
Si n' pa mete yo deyò
Y'ap voye n' nan peyi san chapo

Yo pa vin regle anyen serye
Moun sa yo se ipokrit yo ye
Yo se moun fou
Ki vin pou toupizi nou

Nou se pitit Tousen
Nèg ak Nègès vanyan
Nou pa bezwen lòd vwazen
Moun sa yo se malveyan

Ak inite n'ap vin pi fò
Fòk nou rete dyanm
Travay pou yon demen miyò
Ini nou ak tèt ansanm

Lè Gen Raje Nan Jaden An

Pou Zòt ka divize fanmi an
Li rele kat frè m' ak sè m' yo
Fè yo apante tè manman m' nan
E separe l' an senk moso

Lè Sid wè valè tè Lwès genyen
Li kouri al bay Nò tripotay
Lè Nò refize bay Lès zen
Divizyon met pye Lakay

Pandan frè m' yo ap goumen pou byen
Zòt sispèk ke m' pa jwenn anyen
Malgre li ofri m' pa m' nan nan men
M' pa okipe l' si l' te chen

Apre m' fin fè Zòt malonèt
M' tande Nò di "kolangèt"
Sid ak Lwès gentan tèt a tèt
Pandan Lès ap mande "kijan sa fè fèt"

M' oblije rakonte yo istwa Zòt
Kijan l' vle kraze kay la
Di yo pou viv youn ak lòt
Epi di Zòt ale l' laba

Yon Zo Pou De Chen

Moun sa yo konn tout bagay
Men, se ki moun sa yo
Anpil nan yo soti Lakay
Bò kote w' ak lòtbò dlo

Yon bann mechan gwo dyòl
Ki kache toupatou
Ki toujou ap bay pawòl
Pou yo ka divize nou

Men sonje nou se vwazen
Kay youn kole ak kay lòt
Si w' paka ban m' lanme
M' pa wè rezon pou n'ap viv kòt a kòt

Pa bliye premye fwa m' wè w' ap danse
Se tipe mwen te oblije tipe
Paske pa ou fè lè w'ap danse Bachata
Se prèske menm nan m' fè pou Konpa

Nou te ka menm di ke n' se sè
Menm manman, menm papa
Se vre nou pa menm koulè
Men pouki n'ap goumen pousa

Yon Pouri Ap Gate Tout Panyen An

Mwen tande gen moun ki nan ran
Ak talon kikit yo men longè
Devan papòt manman m' nan
Ak vant yo men wòtè

Si pa aza ou wè se Zòt
Pa menm mande sa yo bezwen
Ak yon baton *youn* apr*e lòt*
Fè *tout* tounen

Moun lwa sa yo fè twòp ankèt
Yo sou twòp blòf
Chen sa yo mòde twò antrèt
Filozòf sa yo konn twòp

Kat yo toujou mare
Asasen sa yo fè twòp krim
Domino yo toujou mal bwase
Magouyè sa yo twò ansoudin

Ti Pawòl Dous

Lanmou Fi Lakay Pa m'

Lè w' wè yo ap pase
Al eseye koze pou ou wè
Nanpwen gason k'ap refize
Menm sa ki pral fè pè
Ou te mèt te ak madanm ou pou
Uit, ven, trant, rive karant an
Fanm sa yo tèlman konn damou
Ide w' t'ap chanje yon ti moman
Lè y'ap pase sot nan dlo
Ak bokit yo sou tèt yo
Kò tigason yo tèlman konn cho
Anndan pantalon yo toujou awoyo
Yon bon fi nan lakou sa
Pa yon fi konsa konsa
Anlè l' ak anba l' pale Kreyòl
Mitan l' menm pale an parabòl

Fafoune

Ti dam sa te fèt
Ak yon jansiv vyolèt
E lè l'ap fè piwèt
Mawozo yo grate tèt

Tifi sa ou wè la
Te fèt an ble e wouj
E Lè l'ap taye banda
Ou ka di se yon koukouj

Nan zòn kote l' abite
Se yon katye kokorat
Men l' tèlman byen kanpe
Koyo yo oblije ranpe sou kat pat

Fason li souke dada li
Fè bouch vagabon yo kouri dlo
Tankou chen k' gen malkadi
Devan bak machann zo

Pouchon Sa

Se wè pou ta wè
Lè ti gason sa ap mache
Tèlman misye bwòdè
Li tankou yon kap ki fè ke mele

Chak pa li fè
Ou t'ap di l' pral tonbe
Tèlman misye chèlbè
Li fè tout ti fi egare

Tout fanm renmen misye
Yo tout kole sou li
Tèlman l' byen poze
Menm madan marye gen anvi

Karayibeyèn Mwen An

Si w' wè l' w'ap sezi
Li se *Katrin Flon* toupi
Tout san w' ap tresayi
E ou ka menm fè jalouzi

Ti zanj sa tèlman bèl
Bouch li fè tout nèg fè piwèt
Li gen yon koulè karamèl
E po l' swa tankou wòch galèt

Lè w' wè fanm sa abiye
Toujou konnen l' gen talon kikit
Epi lè w' wè l' ap chante
Vwal dous tankou vwa pipiwit

Li se yon benediksyon espesyal
Ki sot jis ka pè Etènèl
Okenn moun an jeneral
Ka defini bonte manmzèl

Fanm Kreyòl sa se pa m' li ye
Ou pa menm bezwen al pran chans
Si yon jou ou sou anvi al koze
Pa ale paske m' pa nan rans

Mari Kamèl

Mwen konnen yon demwazèl
Ke yo rele Mari Kamèl
Sitèlman ti dam nan bèl
Li tankou zetwal nan syèl

Premye fwa m' te wè l'
Se te yon dat nowèl
Li te met yon kòsaj ak bretèl
Ki gen yon ti koulè kannèl

Si m' te yon kriminèl
Jou sa m' t'ap tou vòlè l'
Ale lakay mwen avè l'
Epi sezi kle kè l'

Men, lè m' te resi pale ak manmzèl
Pawòl li se te tankou siwo myèl
K'ap koule ak gou natirèl
Ki fè tout do m' pouse zèl

Rekòlt Lanmou

Se yon bagay mèveye
Ke n' pa janm bliye
Pwoblèm te tout kote
Men tèt nou te toujou kole

Se te difikilte sou difikilte
Pwoplèm sou pwoblèm
Men malgre n' te bite sou bite
Nou te toujou rete fèm

Malgre anpil pèlen te tann
Ak moun ki t'ap fè kout lang
Nou pa sèlman toujou ansanm
Men lanmou n' vin pi dyanm

Incroyable mais vrai
Gen moun ki p'ap kwè l'
Pou nou l' ekstraòdinè
Pou nou l' reyèl

Se pa Jilyèt ak Womewo
Oubyen Kòkòt ak Figawo
Sa se pwòp istwa pa nou
Istwa de moun damou

Ti Sirèt Dous Mwen

Si se te gou bouch ou
Ki te soupe m' chak jou
M' t'ap plis tonbe damou
Tankou foumi nan rapadou

Lè m rete m' pa di anyen
Pa panse se chagren m' chagren
Oubyen se yon bagay mwen genyen
Men se maryaj k'ap frape pòt mwen

Sa m' vle w' fè pou mwen
Se donte m' tankou yon chwal
Cheri se ou sèlman m' renmen
Tanpri, fè m' vin youn espesyal

Gen lè m' konn ap kalkile
Kilè pou jou sa rive
Lè nan aprè midi se bag k'ap mete
E aswè se lanmou k'ap tonbe

Jis Sonje Ou Te Fè Yon Pwomès

Ou p'at gen pasyans
Tèlman w' te renmen mwen
Ou t'ap fè vyolans
Pou ou te ka vin jwenn mwen

Ou se sèl fi ki ekziste
Se sa sèlman k' sou kè mwen
Pa kite chans sa ale
Se sa sèlman m' bezwen

Baryè Lanmou

Tèt papa l' te kòmanse pouse kòn
Lè l' te aprann mwen te yon moun mòn
Malgre m' te renmen l' pou m' mouri
Manman l' p'at vle m' pou li

Si w' wè jodi a gen dan griyen
Pa panse p'at gen deblozay
Chak kwen te gen yon voryen
Ki t'ap bay tripotay

M'ap Tann Ou Cheri

Pa okipe sa moun ap di
Pa bay tèt ou pwoblèm
Ou se yon piki anestezi
K'ap pike andedan kè m'

Si gen yon dènye nivo
Kote lanmou koule tankou sous
Mwen vle w' se sèl siwo
Ki ka fè gato m' dous

M'pa konn sa w'ap panse
Kisa w'ap regle
Nan ki zòn ou rete
Ki machin w'ap woule

Men pa janm bliye
Ke se pou ou m' respire
Se lanmou w' mwen vle
Mwen p'ap ale okenn kote

Ey Psst, Ti Pitit Psst

Ey bèl ti zanj kreyòl
Ak bèl ti jansiv violèt
Ki gen gou mant lakòl
Melanje ak piwili lèt

Ki gade m' ak je dou
Fè m' toujou panse de lanmou
Fè m'gen entansyon koupe lang ou
Souse l' tankou rapadou

Èske w' ap di m' kòman w' rele
Oubyen w'ap kite m' devine
Èske w'ap di m' ki kote w' rete
Oubyen w'ap kite m' al reve

Ebyen, ou se yon zanj nan syèl
Ak yon non orijinal
Yon bonte reyèl
E yon dousè espesyal

Doudou Ou Gou, Ou Dous

Ou Gou Tankou

Mayi moulen ak zaboka, bouyon
Diri ak pwa nwa, sòs dyondyon
Patat bouyi, lam boukannen
Lam fri, labapen
Diri ak kalalou, bannann peze
Soup joumou, pistach griye
Tyaka, diri ak pwa kongo
Papita, griyo

Ou Dous Tankou

Dlo sikre, wonm Babankou
Dlo kokoye wole, rapadou
Kòk graje, te kannèl
Tablèt kokoye, siwo myèl
Labouyi bannann, ti kawòl
Te jenjanm, mant lakòl
Sapibon, kachiman
Bonbon lamidon, akasan

Se Plenn Nan Kè Anba Vwazen, Vwazin, Makomè Ak Monkonpè m' Yo

Mèsi pou tout sa ke ou fè pou fanmi an. Malgre ou konnen ke se de kalite pitit mwen genyen: sa ki konn valè manman l' nan, ak sa ki jis di,
"kimele m' ak madanm sa, tout zo granmoun nan deja fin pouri, sa sa fè si l' mouri?"
Men, san ou pa bay okenn moun regle anyen pou ou, ou pase men w', ou pran ni sa ki bon yo ak ni sa ki pa bon yo, ou melanje yo ansanm pou ka gate tout panyen an. Pi move bagay ou te ka fè m' se siveye lè m' soti, ou achte jwèt lage devan yo, tandiske ou konnen byen pwòp ke men yo grate yo, tèt lonbrik yo bat depi yo wè bagay atè. Lè mwen vini atò, ou parèt sou mwen ak je w' byen chèch pou pote m' plent pou yo pandan w'ap di,
"Makomè, mwen te fè yon pase nan lakou a wi! mwen te pase pou m' wè jan lakou a ye!
Kay la toujou rete menm jan wi, men se ti moun ou yo ke mwen pa konprann.
Yo pa konn viv ditou vwazin, yo tankou chen ak chat.
Yo tankou ti kocho nan Kwabosal k'ap goumen pou sandeble."
"Makomè, timoun ou yo se tibèt sovaj wi yo ye!
Sa k' fè ou pa ban m' gade yo pou ou?
Kwè m' si w' vle, m'ap fè tout sa m' kapab pou m' donte yo."
Ou konnen byen pwòp ke se ou ki fè anpil nan yo paka devlope, men ou tèlman *rizèz*, ou fin gate pifò nan yo, lèfini ou soti pou blame m' mete sou li. Ou trete yo tankou bebe nan kouchèt ki fè tout vi yo ap rale pandan

yo ka mache. Chak lè yo anvi kanpe ou pouse yo atè a
epi ou di,
"Uh uh, kote nou prale?
Nou menm? se atè a pou n' fout rete.
N' ap mache wi, men se pa kounye a.
Toutan jenou nou yo pa grave, ap koule san, se nan zo
wòch la pou nou rete ap trennen.
"Se nan pak kote nou ap woule a pou nou fè tout sa n'
gen pou n' fè: manje, bwè, pipi, twalèt ak dòmi."
"Bagay la p'ap janm dous pou nou non!"
"Manman nou pi fou toujou, li lage n' ap drive aladriv
tankou ti kabrit ki lage nan jaden mayi. Li gèlè bliye se
li ki se premye fanm nwa endepandan nan Emisfè wès
la?"
"Gade yon traka, makomè m' gèlè egare?"
"Li panse mwen t'ap chita la ap gade l' avèk nou k'ap
taye banda n', souke dada n' sou mwen la san m' pa fè
anyen?"
"Li gèlè pa byen nan tèt li?"
"Li gèlè pa wè se filalang m'ap fè l' pou m' ka vale n'
tout ankè?"

Hat Low

Courtyard

I am Courtyard's son
Think just like her
Eat her food
Where I'll return

Be Careful, Ok!

Don't listen to them fools
I see hatred in their eyes
Their tongues are as sharp as knives
Always there to betray you

As calm as you are
They think you're mindless
With teeth on top of one another
Like crocodiles'

They are liars
Don't pay attention to their words
They're like bed bugs
Looking for blood to suck on

When you want to move on
They're always there to pull you back
They are murderers
Who hate seeing us moving forward

January first

If it's January first
No way will I eat rice and black bean
And if I go shopping
The basket must have *malanga*

Noodles, cabbage, celery
Potatoes, macaroni
A cow with lots of meat
To fill me up

I don't know about you
That day is special
Pumpkin soup day
The day of all Haitians

The Giving Away Is Over

Yesterday is yesterday
I was a fool then
Today is the day
To cut the snake's head off

Sure there's hope
But I won't vote
It's been too long
Living under your lies

You're like a paranoid dog
One which bites with no warning
An invisible insect
A silent crook

If it's my vote you're waiting on
Your coffee has grounds in it
Hypocrite is written all over your face
A graduate with a worthless certificate

If you think there's an easy way this year
Wait when the result comes out
When this result is given
A cemetery is where you'll find yourself

Too Sad, The *Bouretye* Told Me

I'm telling you my friend
Believe me with no hesitation
I'm always the victim
Even though I'm poor

When they notice my dirty clothes
For them I'm a vagabon
They don't see I'm struggling
In order to make a cent

On the street where I work
They qualify me as a bum
My real name now is *grapyay*
Kokorat, malpwòpte, avodri

The boss smiles when I'm working hard
He laughs when he sees me suffering
When he realizes my bones are rotten
He'll just fire me

But please go tell them for me
I was born with nothing
If today I have a wheelbarrow
The good times will come

You Just Don't Know

If my machete is well sharp
Walking with a straight face
Don't think I'm out killing
I'm just looking for a better life

If you see sometimes when I come
I don't even stay to eat
Don't think I have another woman
It's my garden I'm watering

If you see me wearing a suit
With my tie really tight
Don't think I'm wealthy
It's a funeral I'm attending

If my kids are well educated
Have nice clothes to wear
Don't think I'm rich
I'm still sacrificing

If you see my hands on my cheeks
With a pen I'm writing
Don't think I have nothing to do
I'm just thinking and wondering

Andrelina Anboise

Her husband was an animal
A savage
Hot-headed, psychopath
Jungle dog

One day he disappeared
Without telling her anything
Even though she investigated
She still doesn't know where he is

Now she has the house bills to pay
An alcoholic son
A daughter who refuses to get married
While having kids every where

But as she's getting older
More beautiful she's becoming
No matter how hard she works
Li mi tankou yon mango kòn

With that type of beauty
It seems she was never in poverty
Fresh face, sweet look
Like she has spent days in a refrigerator

Mountain People

How come you forget so quickly
I feed you
If one day I don't plant
Your kids won't be healthy

Guess what city folks
Granpanpan Jacmel
Granfanm Petion Ville
Changing your skin color

Kamyonèt and donkeys
Make our journeys easier
Kwi is our kitchen appliances
Bwapen gives us light with no problem

Home's spring water is our remedy
That's where pure water lives
Our beds don't easily ruined
Nat is our kids' cribs

It's true that our pants are ripped
Walking with ashy feet
But if it wasn't for our work
There wouldn't be a white house

But God's Eyes Are Wide Open

Many of us say we're proud
To be Haitians
But our prides mean nothing
Always at war

We choose to fight with one another
Instead of united together
We leave the country to Zòt
While they are mocking us

Our leaders are egoists
Give Zòt more importance
Always scratching their heads
When we ask for help

The government is a pile of trash
One that only speaks but never acts
Leaves our students with no hope
Drag them to do the unthinkable

As things seem to be
Only God can hold on to *Ayiti*
If his eyes weren't on it
It would've been perished already

The River Of Liberty

The river will run through
It's just not hot enough
Let the houses burn
Corpses on top of one another

Let Zòt be together
Laughing and smiling
Take us as animals
Inferior than street dogs

But when this river runs through
It will serve us shower
We will be swimming in joy
While they'll be surprised

Life In A Dark World

1.It's dark where I'm walking
Alone in that place
Trusting them when I missed a step
Was my biggest mistake
When realized I was about to lose
I bowed and looked for him
I cried Yahweh please
Help me fight the devil

2.I patiently waited
Believed I'd get an answer
My confidence in him
Told me that I'm victorious
Then I saw two hands
Brighter than gold
With the love I couldn't find
They took me out

3.At this instant moment
I knelt on the ground
Testifying with wet eyes
Things my God can do
Learned even in life
When mine seems to be the hardest
I should never give up
'Cause the Most-High is with me

4.The world offers a lot
Vanity, all kind of things
But I'd rather choose sadness
Say bye to this place
Sometimes I ask why
Even when I try
I'm always struggling
Still suffering

5.But you who has Christ
Don't forget he is the way
Even when things seem hard
Sacrifice a little
Forget this world's vanity
Call him, he'll answer
One day like today
You and I will be together

Why Me Lord

1.I am free
Looking healthy
But my soul is empty
Full of sins
I know the reason why
I am the slave I am
Oh! I'm too weak
I need your help

2.Why me Lord
Not them
Walking in this world
Blind and lost
Why am I at war
With this life
Lord here I am
Held me win this fight

3.If it's you that leave
The devil to seduce me
Know that I am now
Swimming in sin
I'm unfaithful
Lift me up from the dirt
Don't leave me like that
The devil will destroy me

4.I've already lost half of me
I'm too dirty inside
If you don't say something
I'll lose it all
But you say you're mine
Say you're my father
You know what I need
Please forgive me

5.Can't you see
Almost everyday
My eyes stay open
Looking for you
If you're purposely
Have me suffering
I've had enough
Save me from perishing

The Immigrant's Child

When they see the house I live in
The car I'm driving
The school my kids go to
The way I dress

They look at me wrong
Take me for who I'm not
Tell me what ears wouldn't want to hear
Load me with loads I can't carry

If I have some money
I should've been the one cleaning the toilet
They even say its drug money
Should've been the one picking up the trash

You should see how they talk to me
When I'm at work
Even when I show them the visa
They always say I'm illegal

Tomorrow they'll be surprised
Of what I'll become
They would lose their senses
When my child parents their grandkids

Home Will Come Out Of Misery

When I'm singing *Ayiti Cheri*
You can say I'm drunk
When I say The Mountain won't die
You can say I'm crazy

The bright light will shine once again
On her trees' faces
Happiness on hers too
Just keep on smiling

They'll be a total reconciliation
Between many of her branches
Where most of us
Will love one another

When our heads reach to the top
These neighbors will shake theirs
Then we won't need them anymore
When our river finally runs

My House, My Food

Wait a minute
Why are you still here
I'm done selling
What are you waiting for

If you didn't plant
Don't even think you'll harvest
If I'm giving away anything
Only those at home will get it

When I sowed the corn
Who watered it
When weeds were on every corner
Who mowed it

I see you trying to talk
But not right now
My fruits are now ready
It's time for me to eat

You can ask all day
A thing won't change
I'm tired of seeing you
Go beg somewhere else

Glory To The Lord

They Say

It was because of voodoo priests
And their power
Who assembled in *Bwa Kayiman*
To set us free

I Say

It was because of Yahweh
With his eternal power
Who set us free
To this instant day

Don't Mention Politics To Me

Don't mention politics to me
I'm not a politician
I'm not a criminal
Destroying for wealth

They bite like mosquitoes
Deadly and contagious
Set different kind of traps
To destroy Haitians

Untrustworthy are these people
They do things secretly
Just like filthy dogs
They eat where they poop

Krik? Krak!

While I was dreaming
I saw the whole country in terror
When I asked what was happening
They told me it was an embargo

The morning I woke up
I heard there was an election
My neighbor said if I don't vote
I am not a good patriot

Since it was a big election
I put both hands on my cheeks
Had a good reflection
Then said no problem

Even before everybody was done voting
I saw many head to head
When I approached
Saw they were cheating

Never again I'll vote
I swore that day
That's how they kicked me
And started telling you this story

Tim Tim? Bwa Chèch!

Do You Know why
Despite the whole country
Is showering on piles of trash
The leaders are only relaxing

You don't know?

The law in a pile of trash
Has the same value
As the law
In the National Palace

Home Is Home

When I visited *Lakay*
I didn't want to go back
Even though the chair was made of hays
It felt like I was in paradise

All these bad politicians
Are always criticizing Lakay
Draining it like dogs sucking on bones
Saying it's worthless

These educated fools
Have their eyes open during election season
And when it's time to help home
They're always hiding

Even when the leaders stay *alamaskay*
Like dogs in front of street venders
I'll never forget the good things
Those are found at home

I'll just wait one day
Wave goodbye to everybody
When they ask if I'm crazy
I'll tell them "Home is Home"

Some Issues

One, Three, Six…Seconds

The nature went crazy
The earth shook
The house trembled
Constructions collapsed

Parents at work
Left the children home
Those who made it back home
Found their infants dead

Pastors, voodoo and catholic priests
Gathered for a better life
Everybody is homeless
No one is superior

The poor as well as the wealthy
United on a crossroad
A rope around their waists
Screaming "*anmwey, anmwey*"

Politicians

Their words are good morning
Goodbye, we'll see
Have bad intentions
Hypocrites, murderers, thieves
Nothing they say is true
Have wicked imaginations
No consciousness
You can't distinguish them
These ingrates want to divide the City
Always speaking with no action

Bad Leader

If you were a true leader
My mother wouldn't be that sick
You would've sent her to hospital
She would've been cured already

You are an ingrate
For all you've done
Even when you're only relaxing
You're always whining

For the people to vote for you
You promise them everything
But your selfishness
Then drag them into slavery

Instead of helping my mother
You betray her
Lay her flat on a bed
For Zòt to rape her

Take off her clothes
Give them the priority on her
Despite hearing her painful cries
You turn your back and laugh

Words From A Scholar Candidate

We Thought He Meant

Before I leave office
I will build a firm economy
Do anything necessary
For a better life

Put electricity on every corner
In the cities as well as the mountains
Repair every street
Have water fountains everywhere

But He Really Meant

When I step in the office
I'll be partying all day
Drink lots of alcohol
To make me feel good

After I'm so drunk
I'll be sitting there
Making promises after promises
And forget about them

Vanity Distinguish Us

You are driving luxury cars
You're the one whining all the time
I'm sleeping under a dripping house
Laughing like everything is fine

You count rice by cans
But you're never satisfied
While a *lam wòwòt*
Will fill me today to tomorrow

Your closet is full
But you're always poorly dressed
While raggedy clothes and ripped sandals
Make me look sharp wherever I go

Because I'm a peasant
You say I'm dirty
So sad you who are rich
Is always hospitalized

Even though you own a lot
You're always the one in tension
While me who am not working
Snore until the sun comes out

Don't Know, Because

The sun doesn't shine where I stay
Whether I'm happy or mad

When calm you call me a dummy
When hyper you say I'm rude

It's easy for me to sin
But hard to pray

If I hit you and excuse myself
That's when you go crazy

Madam *Entèl*

Every Sunday morning
She is the first one at the front door
With both hands in the air
Praising and glorifying

But every midnight
She becomes a bird
Pirouetting in the yard
With fire on her back

We Are Ungrateful

Toussaint and Dessalines' food
Were boiled corn and avocado
Boiled pork and flour
Were Capois' right leg

Everything else was for Boukman
Grilled goat, banana
Potatoes, *lam*, coconut, yam
Shrimps, *piskèt* so he could be strong

We knew how to dress up
Banana rope to hold machetes on our thighs
Now belts make our pants falling down
Make us forget if home is home

We use ice so much
Spring water almost doesn't exist anymore
We forget the significance of coconut water
With all the medications it contains

We seem to forget about *fritay*
With the market going on
We ignore too many good things
We're ingrates

We Against Our own

City folks call us peasants
Say we don't shower
Our teeth are yellow
With corn stains

We are uneducated
With ragged clothes
Poor with huge lips
Farmers with dusty feet

But when strangers are talking
They only say *Ayisyen*
Like filthy insects
Fighting for left over cadavers

President

The fool is giving speeches
Say things with no meanings
And when we call for help
His ears are always closed
The hypocrite is talking behind the curtain
Separating us from one another
Then he'll go celebrating
Negotiating with his fellow thieves

Always Be Ayisyen

Look at them
Saying they're not Haitians
Then their lips are always ready
For bean sauce with grinded corn

Whenever they see me
They're always hiding
Always heads down
Like chained prisoners

Often in school
They speak only English and French
But when the *Konpa* beat drops
The first feet moving are always theirs

Because they often go to the pool
They think it's something
While *Raymond* and *La Saline*'s beaches
Are being wasted at home

I always say these people
Make me want to throw up
For me they always stink
Even after showering

Afrikayiti

If you say Ayiti is bad
What are you saying for Senegal
With war everywhere
Like in Cameron

If you say there're thugs In Ayiti
What are you saying for Rwanda
Little kids carrying revolvers
Like in Uganda

If you say there's poverty in Ayiti
What are you saying for Somalia
With almost the same lifestyles
Like in Malawi

If you say Ayiti is perishing
What are you saying for Angola
Where diseases are spreading
Like in Ghana

And what are you saying for Congo
Egypt, Soudan, Liberia, Kenya
Burkina Faso, Algeria, Mali, Togo
Ethiopia, Madagascar…etc

Misery In Neighbor's House

The wife is crying home
The husband is working in La Romana
Cuts so many sugar canes
His body is swelling

The kids are starving
Sadness is written on their faces
The wife is waiting on her husband
Who is dying in misery

Our Neighbors Are Hypocrites

We don't need them anymore
Let's chase them down
If we don't send them away
They'll demolish us

They are imposters
Who aren't doing anything for us
Their only purpose
Is to destroy us

We are Toussaint's children
Valiant Negroes
Let's not follow their orders
These people are criminals

United we should stand strong
Unity Makes Strength
Let's work for a better tomorrow
Love one another

When There Are Weeds In The Garden

In order for them to divide the family
They called my four siblings
Made them discuss my mother's land over
And split it in five portions

When South saw how much land West had
He quickly reported it to North
When North refused to explicate East
Then there was the division

While my brothers are fighting over heritage
Zòt suspected I didn't get anything
Even though they nicely offered me mine
I refused to take their crap

After I rejected their offer
I heard North said *damn*
South and West were already head to head
While East was still confused

I had to tell them Zòt's story
How they want to break the house down
Told them to love one another
And kick them out

A Bone For Two Dogs

You know who they are
So do I
Sad many of these pretenders
Are our own blood

Long teeth, big mouth
Hiding all the time
Talking everywhere
Trying to divide us

But don't forget we're neighbors
Live next to each other
No need to be that close
If you can't shake my hand

The first time I saw you dancing
Remember how much I shook my head
'Cause the steps you took for Bachata
Was almost the same for *Konpa*

We could have said we're sisters
Same mother, same father
The only difference is our color
But why fight over that

One Bad Fruit Can Rot The Whole Tree

I heard many fat pigs
Some with high heels on
Are lining up
In front of my mother's door

If by accident it's Zòt
Don't even ask what they want
With a stick one after another
Kick them all out

They betrayed us too many times
They bluff too much
These dogs bite too hard
These filthy animals only hate us

They don't shuffle their cards
And their dominoes right
They commit too many crimes
These assassins are too shady

Sweet Little Words

Love From The Women At Home

When you see them passing by
Go ahead and introduce yourself
No man would refuse
Even those who want to become priests
Doesn't matter if you have your wife
For eight, twenty, to forty years
They're professionals when making love
Your thought would change in a second
When coming from the river fountain
With their buckets on their heads
The boys get so excited
You'll even see the transformation in their pants
A good girl from home
Isn't any kind of girl
Her top and bottom speak Creole
While her middle speaks in parable

Fafoune

This queen was born
With purple gingival
When she's pirouetting
Men scratch their heads

This cute little thing
Was born in blue and red
Could say she's a dogbane beetle
When whirling around

Females in her area
Has no competition for her
And her beauty
Makes all the men crawl

The way she shakes her hips
Makes them drool
Like hungry dogs
In front of bone venders

This So… Boy

You have to see
When this boy is walking
So fine
Like an upside down kite

Every step he takes
You might say he's about to fall
So classy
All the girls go crazy

Females love him
They are all over him
So chic
Even married women want him

My Caribbean Woman

Seeing her will amaze you
Beautiful like *Catherine Flon*
A cold chill will run through your body
As you're becoming jealous

Dark sensitive skin
With the sweet color of caramel
Men accidently bite their lips
Looking at her angel eyes

Who wouldn't want to see
This princess on high heels
Dancing and singing
With voice as soft as a bird's

She's a special blessing
That came all the way from the Lord
No one in general
Can define her beauty

This Haitian queen is mine
Don't even take a chance
Don't try, don't even try
She's mine, she is mine

Marie Camel

I know a young lady
By the name of Marie camel
Beautiful
Like stars in the sky

It was during Christmas
When I first saw her
She wore a strapless t-shirt
A brown one

If I was an assassin
I'd steal her that day
Take her home
Than seize her heart's key

But I had a chance to talk to her
Her sentences were like honey
Dripping with a natural taste
Which gave me wings

Harvest Love

It's a wonderful thing
That we'll never forget
There were issues everywhere
But we were always focused

It was difficulties after difficulties
Problems after problems
We struggled
But stayed strong

Even though there were lots of traps
With people talking
Not only are we still together
Our love is stronger

Incredible but true
Some may not believe it
For us it's extraordinary
It's real

This is not Juliet and Romero
Or *Kòkòt* an*d Figawo*
This is our own story
Two true lovers' story

My Sweet Little Candy

If it was the taste of your lips
That was my every day dinner
I would have fallen in love even more
Like ants in a bag of sugar

When I stay calm
Don't think I'm sad
I'm not bothered at all
Only marriage is knocking at my door

What I want you to do
Is tame me like a horse
You're the only one I love
Please make me your special one

I keep thinking sometimes
When would that day come
Putting rings on in the afternoon
And making unstoppable love at night

Just Remember You Made A Promise

You had no patience
Loved me too much
Became violent
So you could come to me

The only girl existed
Is what's on my mind
Don't let that last chance go
You're the only thing I need

Love Barrier

Her father's head started to grow horns
When found out I was a mountain person
Despite how much I loved her
Her mother still didn't want me

If things seem to be joyful today
Don't think there wasn't any trouble
Every corner was somebody
Talking about us

I'm Waiting Honey

Don't listen to what they're saying
Don't worry
You are an anesthesia shot
Poking my heart

If there is a final level
Where love flows like spring water
I want you to be the only syrup
That can sweeten my cake

Don't know what you're thinking
What you're doing
The area you're living in
What car you're driving

But don't ever forget
I breathe because of you
It's your love I need
I am not going anywhere

Hey Psst, Little Child Psst

Hey beautiful Creole angel
With purple gingival
Tasty like *mant lakòl*
Mix with a milky lollipop

Who stares at me with soft eyes
Make me only think of love
Make me want to cut your tongue
Suck it like *rapadou*

Would you tell me your name
Or you'll let me guess
Would you tell me where you stay
Or I'll have to dream to know

Then you are a heavenly angel
With an original name
A unique beauty
A special taste

Babe You Are Deliciously Sweet

Delicious Like

Cornmeal with guacamole, stew
Rice with black beans, mushroom sauce
Boiled potatoes, *lam boukannen*
Lam fri, chestnuts
Rice with okra, *bannann peze*
Pumpkin soup, *pistach griye*
Tyaka, rice with pigeon peas
Papita, griyo

Sweet like

Dlo sikre, Rum Barbancourt
Coconut water, *rapadou*
Grated coconut, cinnamon tea
Coconut brittle, honey
Banana porridge, *ti kawòl*
Ginger tea, *mant lakòl*
Sapibon, custard apples
Bonbon lamidon, Cornmeal porridge

So Painful I Have Good Neighbors

Thanks for everything you have done for the family.
Despite knowing I have the two types of children: the
one who recognizes the value of her mother and the
one, who just says,
*"Forget this woman; all her bones are already rotted;
so what if she dies?"*
But, since you do not give a damn about anyone else,
but yourself, with your filthy hands, you mix both the
good one and the bad one together to rot the whole
panyen. The worst thing you could have done to me is
to wait until I leave the house, then you put toys in
front of my children. You know their hands itch; they
will grab whatever they find on the ground. Then, when
I come back, you always have complaints against them
like,
*"Friend, I visited the house! I went to see how the yard
was!*
*The house stays the same, but it's your kids that I don't
understand.*
They really don't know how to live with one another.
They are like cats and dogs or maybe pigs in Kwabosal
who are fighting for food." Then you tell me,
"Your children are like animals!
Why don't you let me babysit them for you?
Believe me; I will do anything to tame them."
You know you are the reason many of them can't grow.
You seduced them, now you are mistreating them and
blaming me at the same time. You treat them like
babies in diapers who only crawl while they can walk.
Every time they try to stand up, you say,
"Uh uh, where are you going?

Not you guys? The floor is your only place.
You will walk, but not now."
"The only way you won't crawl anymore is when I see
blood dripping from your knees.
Just like animals, you little kochon *have to do*
everything inside that park: eat, drink, pee, dump and
sleep."
"Nothing will be sweet for you bastards."
"Your manman *has lost her mind. She frees you like*
goats in a garden of corn. Maybe she forgot that she
was the first black independent queen in the Western
Hemisphere?"
"What was she thinking?"
"What made her think that I like her infants?"
"Why hasn't she realized yet that I'm trying to eat you
one after another?"